**兒童文學叢書**
・音樂家系列・

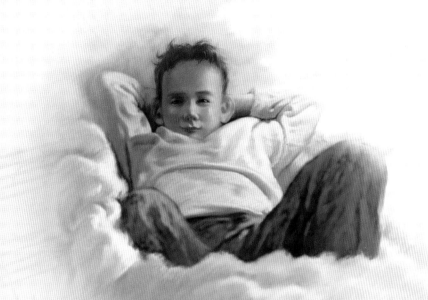

張燕風／著

吳健豐／繪

# 咪咪蝴蝶茉莉花
## 用歌劇訴說愛的普契尼

民 三

國家圖書館出版品預行編目資料

咪咪蝴蝶茉莉花:用歌劇訴說愛的普契尼 / 張燕風
著;吳健豐繪.－－初版二刷.－－臺北市:三民,
2007
　　面;　　公分.－－(兒童文學叢書.音樂家系列)

ISBN 957-14-3826-X　　(精裝)
1.普契尼(Puccini,Giacomo,1858-1924)–傳記–
通俗作品
2.音樂家–義大利–傳記–通俗作品

910.9945　　　　　　　　　　　　　92003461

© 咪咪蝴蝶茉莉花
—— 用歌劇訴說愛的普契尼

著作人　　張燕風
繪　圖　　吳健豐
發行人　　劉振強
著作財　　三民書局股份有限公司
產權人　　臺北市復興北路386號
發行所　　三民書局股份有限公司
　　　　　地址／臺北市復興北路386號
　　　　　電話／(02)25006600
　　　　　郵撥／0009998-5
印刷所　　三民書局股份有限公司
門市部　　復北店／臺北市復興北路386號
　　　　　重南店／臺北市重慶南路一段61號
初版一刷　2003年4月
初版二刷　2007年1月
編　號　S 910491
精裝定價　新臺幣參佰貳拾元整
平裝定價　新臺幣貳佰捌拾元整
行政院新聞局登記證局版臺業字第○二○○號

有著作權·不准侵害

http://www.sanmin.com.tw　三民網路書店

# 在音樂中飛翔
## （主編的話）

喜歡音樂的父母，愛說：「學音樂的孩子不會變壞。」

喜愛音樂的人，也常說：「讓音樂美化生活。」

哲學家尼采說得最慎重：「沒有音樂，人生是錯誤的。」

音樂是美學教育的根本，正如文學與藝術一樣。讓孩子在成長的歲月中，接受音樂的欣賞與薰陶，有如添加了一雙翅膀，更可以在天空中快樂飛翔。

有誰能拒絕音樂的滋養呢？

很多人都聽過巴哈、莫札特、貝多芬、舒伯特、蕭邦以及柴可夫斯基、德弗乍克、小約翰・史特勞斯、威爾第、普契尼的音樂，但是有關他們的成長過程、他們艱苦奮鬥的童年，未必為人所知。

這套「音樂家系列」叢書，正是以音樂與文學的培育為出發，讓孩子可以接近大師的心靈。經過策劃多時，我們邀請到多位知名作家為我們寫書。他們不僅兼具文學與音樂素養，並且關心孩子的美學教育與閱讀興趣。作者中不僅有主修音樂且深諳樂曲的音樂家，譬如寫威爾第的馬筱華，專精歌劇，她為了寫此書，還親自再臨威爾第的故鄉。寫蕭邦的孫禹，是聲樂演唱家，常在世界各地演唱。還有曾為三民書局「兒童文學叢書」撰寫多本童書的王明心，她本人除了擅拉大提琴外，並在中文學校教小朋友音樂。

撰者中更有多位文壇傑出的作家，如程明琤除了國學根基深厚外，對音樂如數家珍，多年來都是古典音樂的支持者。讀她寫愛故鄉的德弗乍克，有如回到舊時單純的幸福與甜蜜中。韓秀，以她圓熟的筆，撰寫小約翰‧史特勞斯，讓人彷彿聽到春之聲的祥和與輕快。陳永秀寫活了柴可夫斯基，文中處處看到那熱愛音樂又富童心的音樂家，所表現出的《天鵝湖》和《胡桃鉗》組曲。而由張燕風來寫普契尼，字裡行間充滿她對歌劇的熱情，也帶領讀者走入普契尼的世界。

　　第一次為我們叢書寫稿的李寬宏，雖然學的是工科，但音樂與文學素養深厚，他筆下的舒伯特，生動感人。我們隨著《菩提樹》的歌聲，好像回到年少歌唱的日子。邱秀文筆下的貝多芬，讓我們更能感受到他在逆境奮戰的勇氣，對於《命運》與《田園》交響曲，更加欣賞。至於三歲就可在琴鍵上玩好幾小時的音樂神童莫札特，則由張純瑛將其早慧的音樂才華，躍然紙上。莫札特的音樂，歷經百年，至今仍令人迴盪難忘，經過張純瑛的妙筆，我們更加接近這位音樂家的內心世界。

　　許許多多有關音樂家的故事，經過作者用心收集書寫，我們才了解這些音樂家在童年失怙或艱苦的日子裡，如何用音樂作為他們精神的依附；在充滿了悲傷的奮鬥過程中，音樂也成為他們的希望。讀他們的童年與生活故事，讓我們在欣賞他們的音樂時，倍感親切，也更加佩服他們努力不懈的精神。

　　不論你是喜愛音樂的父母，還是初入音樂領域的孩子，甚至於是完全不懂音樂的人，讀了這十位音樂家的故事，不僅會感謝他們用音樂豐富了我們的生活，也更接近他們的內心，而隨著音樂的音符飛翔。

# 作者的話

　　記得小時候有一年暑假，我到同學在鄉下的家中做客。那時最大的享受，就是晚上趕去大操場上看布袋戲。我們坐在小竹凳上，一邊吃枝仔冰，一邊用紙扇揮蚊子，眼睛卻牢牢盯在那個小舞臺上，津津有味的看著一些用布袋做成的小人們，在臺上打得難分難解，或哭得死去活來。等再長大一點以後，也曾經約朋友們，一起去戲院看歌仔戲明星們的登臺演出，或陪伴媽媽看轟動一時的黃梅調電影，甚至跟著爸爸去看那怎麼也看不懂的京劇。這些民間戲曲都是由真人表演，有說唱、有動作、還有配樂，場面也比布袋戲大多了，其實都很好看，但那時總覺得唱得太慢，不如流行歌曲好聽又容易學。

　　後來有機會去國外旅行，發現許多大城市，都以擁有一座偉大的歌劇院為榮。從紐約、到倫敦、到巴黎、到米蘭、到維也納、再到雪梨海邊那座舉世聞名的扇貝形建築……我曾經在那些堂皇的歌劇院前徘徊，很想進去見識見識，卻常常被那些看不懂的節目單，和看起來很有水準的觀眾們給嚇住了。有一次，我終於鼓起勇氣，走進巴黎歌劇院，正襟危坐的聆聽觀賞，卻一直搞不懂臺上的大胖子到底在唱些什麼？中場休息時，就忍不住的溜了出來。

　　幾年前，偶然聽到我們中國的南方民謠《茉莉花》，居然在義大利歌劇《杜蘭朵》中出現。這個發現，把我和西方歌劇之間

的距離，一下子拉近了一大步。後來我逐漸明白，其實西方的歌劇和我看過的布袋戲、歌仔戲、黃梅調、或平劇都有些相像，它們都是以一個動人的故事做基礎，再加上不同的舞臺表現方法，來帶給觀眾最大的精神享受。

而西方歌劇的特點，就是把劇情全都用古典樂曲的方式唱出來，並以交響樂的氣勢來烘托出全劇的氣氛。在我熟悉了故事內容，和音樂旋律以後，那些聽不懂的外國歌詞，好像也能夠了解了。這些年來，我越聽越投入，對歌劇，我真有相見恨晚的感覺呢。

普契尼是二十世紀最後的一位古典歌劇大師。他的感情非常豐富，最擅長用詩一般細膩優美的曲調，來描寫人與人之間的愛。他有許多著名的作品，包括《波希米亞人》(或稱為《藝術家的生涯》)、《托絲卡》、《蝴蝶夫人》、《杜蘭朵》等，都成為歌劇史上不朽的經典。

我想藉著寫這本書的機會，向大家介紹這位熱情洋溢的樂壇奇才，和幾齣他的名作，希望能引導小讀者們，早日走進歌劇中美好的天地。

姚嘉為

# 普契尼

## Giacomo Puccini
## 1858 ~ 1924

# 小風琴師有大志向

　　從前在歐洲，一些有名望的家族，都喜歡把祖宗幾代的名字，統統加在新生兒名字的前面。 1858 年 12 月 22 日，在義大利盧卡鎮的一個音樂世家中，普契尼誕生了，他是這個家族的第五代。從玄祖父賈可莫開始，歷經曾祖父安東尼、祖父多明尼哥和父親米開萊，代代相傳，都是盧卡鎮大教堂裡受人尊敬的風琴師。因此，他有一個很長的名字，叫做「賈可莫・安東尼・多明尼哥・米開萊二世・馬利亞・普契尼」，他也是鎮上公認的風琴師繼承人。

　　普契尼有五個姐姐，一個弟弟。在保守的義大利鄉下，通常家中的長子，在父母的心目中，往往占有比較重要的分量。普契尼六歲時，爸爸不幸病重，臨終前對媽媽說：「妳要盡力讓我們的兒子多讀點書，多見識些外面的世界。」媽媽含著眼淚答應了爸爸最後的要求。

　　但是普契尼是個又貪玩又不愛唸書的孩子。在學校上課時，他老是在椅子上磨來磨去，根本坐不住，老師生氣的說：「普契尼，你來上學，只是為了想把褲子磨破，是嗎？」

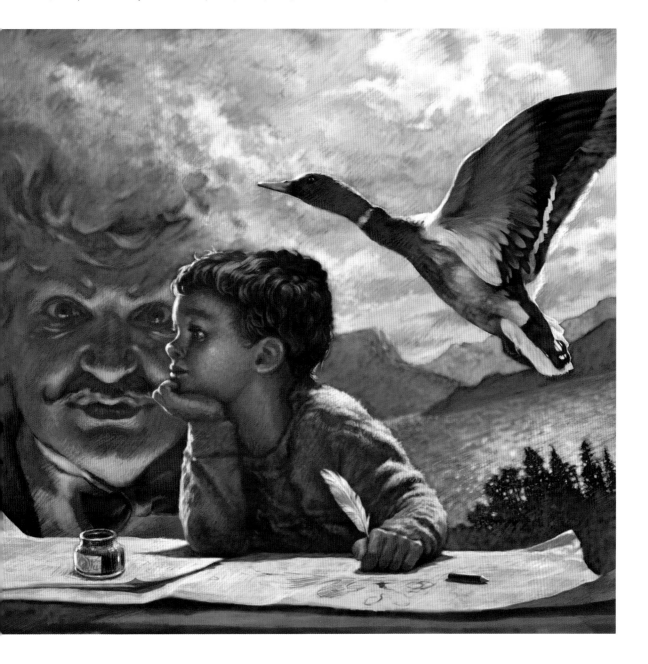

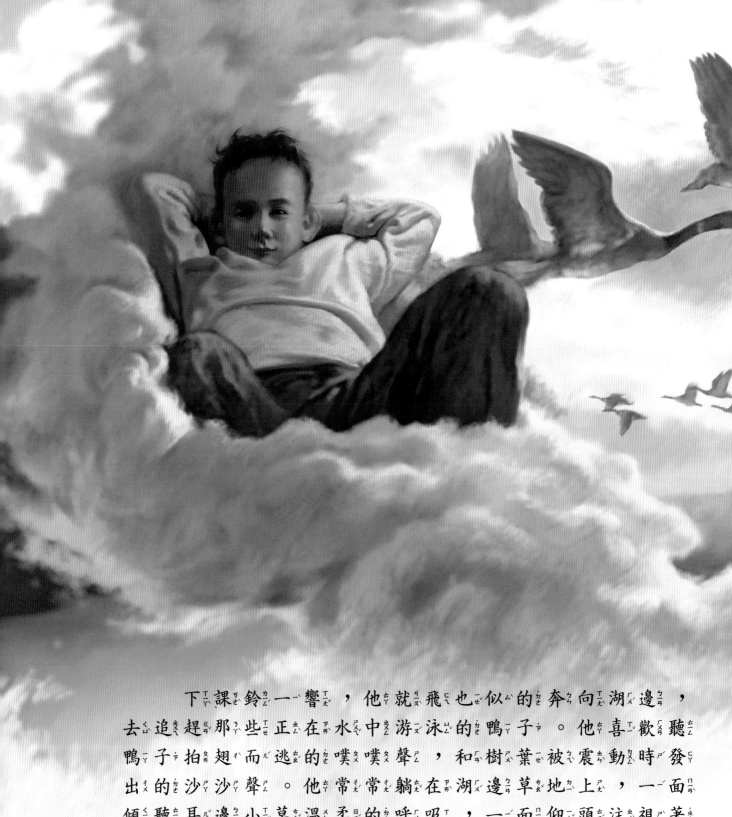

下課鈴一響，他就飛也似的奔向湖邊，去追趕那些正在水中游泳的鴨子。他喜歡聽那些拍翅而逃的鴨子撲撲聲，和樹葉被震動時發出的沙沙聲。他常常躺在湖邊草地上，一面傾聽耳邊小草溫柔的呼吸，一面仰頭注視著藍天中變幻萬端的雲彩。這時，天空就像是一個巨大的舞臺，朵朵白雲又好像是不同的

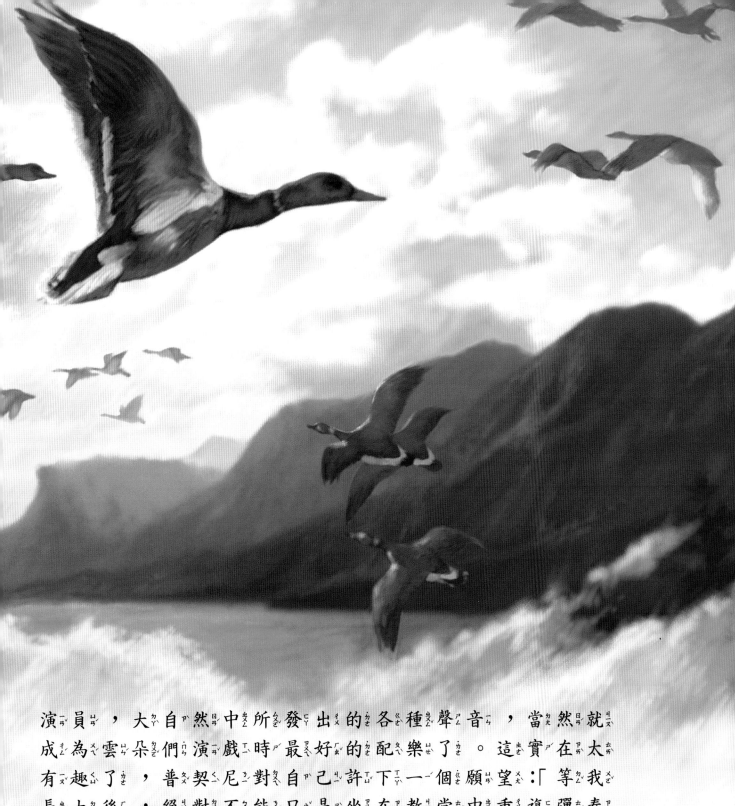

演員，大自然中所發出的各種聲音，當然就成為雲朵們演戲時最好的配樂了。這實在太有趣了，普契尼對自己許下一個願望：「等我長大後，絕對不能只是坐在教堂中重複彈奏同樣的聖樂。我要站在雲彩尖端，把身邊所發生的各種故事，用音樂、用歌唱來表演給天底下所有的人們欣賞！」

老師都說普契尼懶惰、愛做白日夢，以後沒什麼出息。但媽媽對兒子的未來卻充滿了信心。她常常站在普契尼的小床旁邊，溫柔的望著熟睡中的愛兒，心想：「這孩子有顆敏感細膩的心，又有音樂血統的遺傳，將來一定會在樂壇上出人頭地的。」雖然爸爸過世

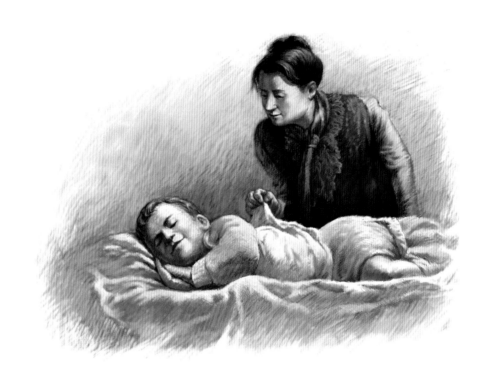

後，家裡的經濟情況一直不好，但是媽媽仍然縮衣節食的擠出一點錢來，為普契尼請了一位家庭老師，教他唱歌、彈琴和基本的音樂知識。普契尼的心，卻像籠子裡的小鳥一樣，總是想飛出籠外遊玩，但是一想起慈母的期望，和自己許過的願望，就不得不振作起來，認真的學習。

　　普契尼在音樂方面的特殊天分，逐漸顯露出來。十歲時，就加入了教堂的唱詩班，十四歲時，已經能夠用風琴為詩班伴奏，賺些錢給媽媽貼補家用了。教堂的神父偶爾會咕嚕咕嚕的抱怨著：「普契尼這小伙子，怎麼老是把年輕人的流行音樂，夾雜在聖樂中演奏，還教唱詩班演唱什麼——『抒情調』，太離譜了吧！」奇怪的是，原本嚴肅沉悶的教堂變得越來越活潑歡樂，愛來教堂的人也越來越多。大家都喜歡聽小風琴師隨興表演的「聖樂變奏曲」，和唱詩班熱情洋溢的讚美詩，許多人還偷偷用腳打著拍子呢！

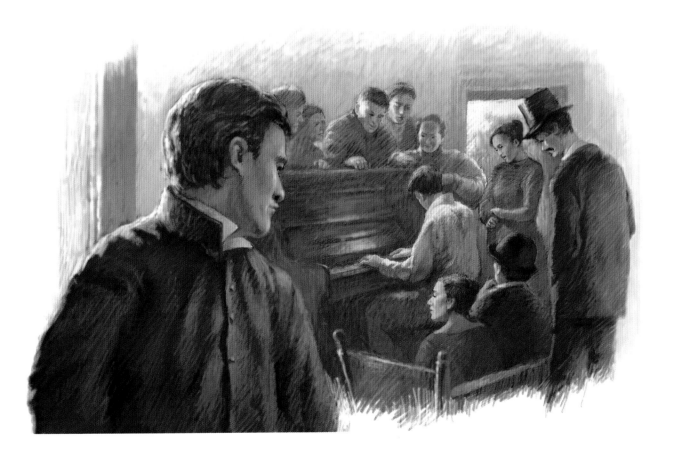

普契尼十八歲那年，聽說在以斜塔而聞名的比薩城，將要上演歌劇大師威爾第的作品《阿依達》。這麼好的機會，怎麼能錯過呢？普契尼興沖沖的約了兩位要好的同學，打算一起走去十九公里外的比薩城，觀賞演出。他們在天剛亮時就出發，一刻不停的走著，終於在天黑前趕到戲院門口，歌劇正要開演。他們把口袋裡的錢掏出來數了又數，糟糕！怎麼數也不夠付門票錢，該怎麼辦？三個大男孩急得都快哭出來了。好心的收票老伯，看到他們布滿塵土、又快露出大腳趾的破鞋，知道他們是音樂學院的窮學生，就放了他們一馬，並且小聲叮嚀著：「只能站在後面看哦！」

沒想到這齣差點看不成的歌劇，竟然影響了普契尼的一生。劇院散場後，他們還得走回盧卡鎮。在皎潔的月光下，普契尼激動的揮舞著雙手，對同學說：「聽哪！上帝在和我說話呢！他說將賜給我創作歌劇的智慧和才能。朋友，請為我加油吧！我一定要成為一個偉大的歌劇作曲家！」

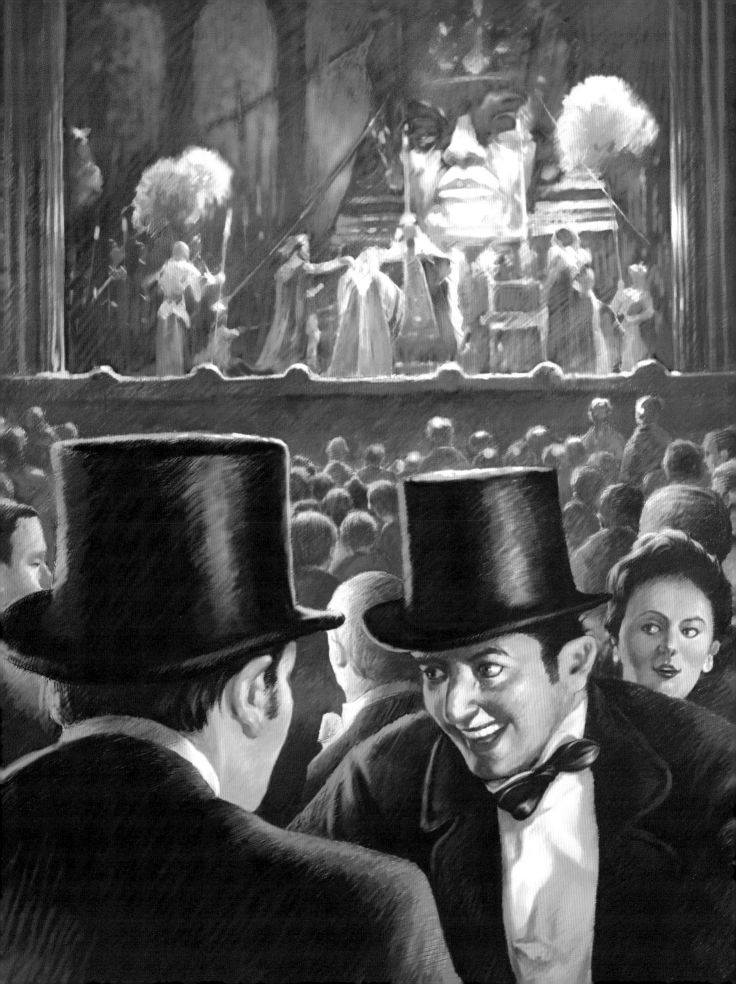

# 吃炒豆子的窮學生

當普契尼告訴媽媽他的決心時，媽媽立即鼓勵他說：「快去音樂之都米蘭吧！那裡有最好的音樂學院，和世界有名的史卡拉歌劇院呢！」普契尼心想，米蘭是個大城市，要去那裡讀書和生活，一定得花很多錢吧！媽媽只靠著一點零散的收入，要養活七個子女，已經很不容易了，哪裡還會有錢讓他去米蘭呢？然而，堅強的媽媽絕對不會被這個「小問題」給打倒！她到處奔走，想辦法為普契尼籌備學費，甚至勇敢的寫信去皇宮，請求女王資助她的天才兒子。

不久，普契尼就告別了親愛的媽媽和家鄉，獨自一人前往米蘭音樂學院就讀。米蘭是一個新鮮熱鬧的地方，連空氣中都充滿了跳躍的音符，大大小小的音樂廳、歌劇院，不斷上演著最有名的節目，並且常常免費讓學生們觀賞、學習。讓熱愛歌劇的普契尼如魚得水，快樂的不得了。

可是，普契尼也有傷腦筋的時候。繁忙的課業，使他無法到校外賺取零用錢。雖然媽媽每個月都盡量寄來少許的錢，但是無論怎麼節省著用，總是在每個月才過了一半的時候，普契尼就口袋空空了。

好在離學校不遠的一家小餐館，可以讓學生們賒帳。普契尼常去那裡吃最便宜的炒豆子來填飽肚子。他和幾個同學合租了一間小閣樓，刻薄的房東不給他們暖氣，也不准他們在房間裡煮菜做飯。但是只要想到每天都要去餐館吃炒豆子，實在是太可怕了！普契尼非常想念媽媽做的肉末蕃茄醬麵，也想自己來做做看。他和室友想出一個好主意，在他炒麵時，室友就配合鍋鏟的聲音，叮叮咚咚的大聲彈著鋼琴，

這樣子房東就聽不見他們在炒東西了。沒想到房東卻聞到菜香味，生氣的跑上樓來，把他們嚇得抱起鍋子就躲進壁櫥裡。

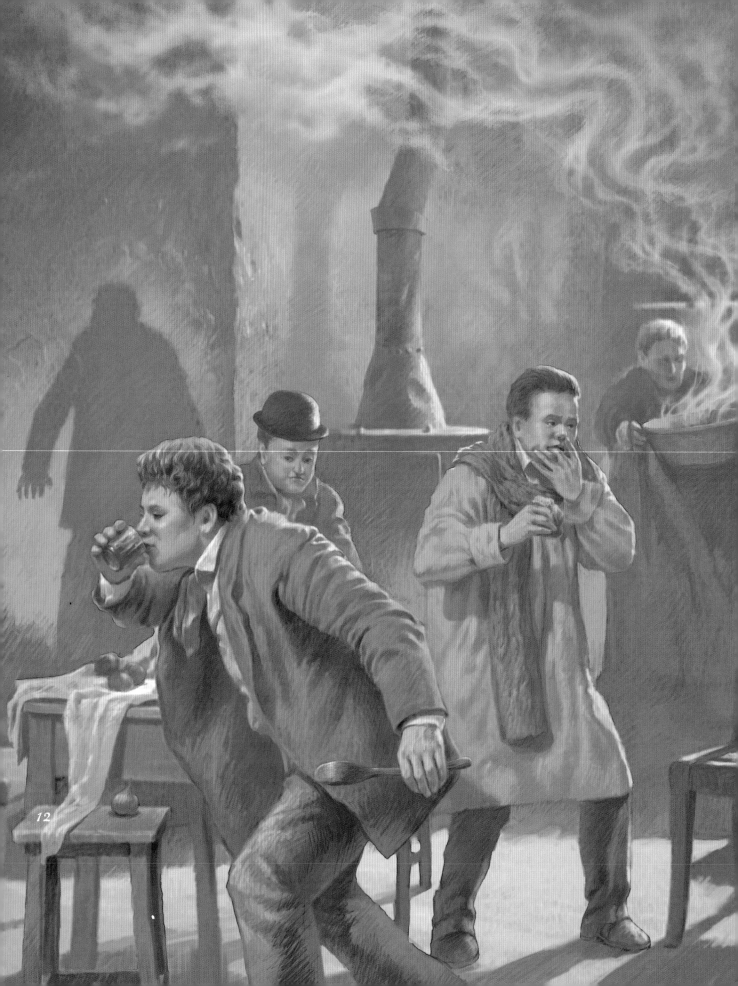

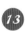

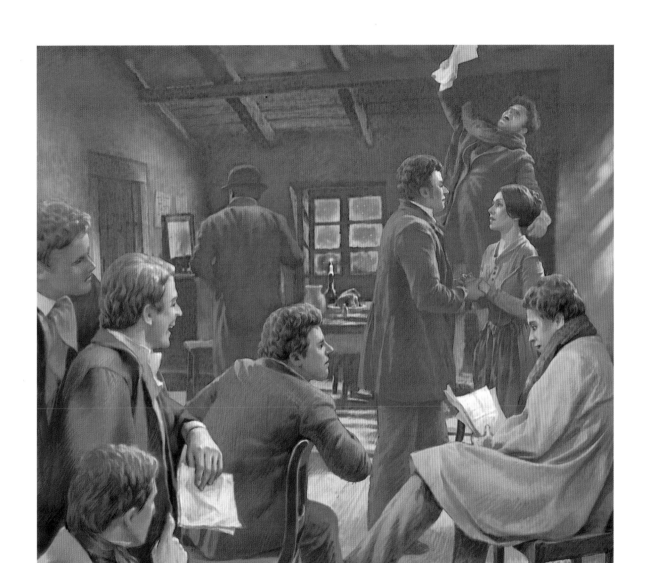

當冬天大雪紛飛時，在寒冷的小閣樓中，他
們都快凍僵了，只好自編自演一些滑稽的歌
舞劇，又唱又跳的來溫暖自己。在那個小小
的閣樓裡，盛滿了年輕人狂熱的夢想和快樂
的笑聲。

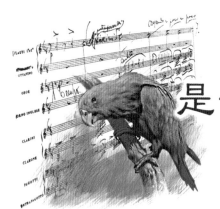

# 是音樂，
## 不是鸚鵡啊

　　普契尼在米蘭音樂學院的成績很好，師長們都很賞識他。有一次，老師鼓勵他去參加一個歌劇作曲比賽。普契尼一拿起筆，靈感就像泉水般湧出，一下子就寫完了。他很滿意自己的作品，滿懷希望的送去評審會。比賽結果，卻落選了。當老師看到他被退回來的手稿時，很生氣的說：「你看看你寫的樂譜，又塗又改，亂七八糟，五線譜裡還畫著做鬼臉的小人頭，這怎麼可能被選上呢？送去參加漫畫比賽還差不多！」

　　但是，當普契尼一彈奏出他參賽的作品時，老師卻被那優美的旋律，深深的吸引住了，並且認為這麼好的傑作，應該有演出的機會。經過老師多方面安排，普契尼的第一部歌劇《薇麗》，終於在米蘭上演啦！演出大為成功，普契尼因而得到一個象徵榮譽的桂冠。

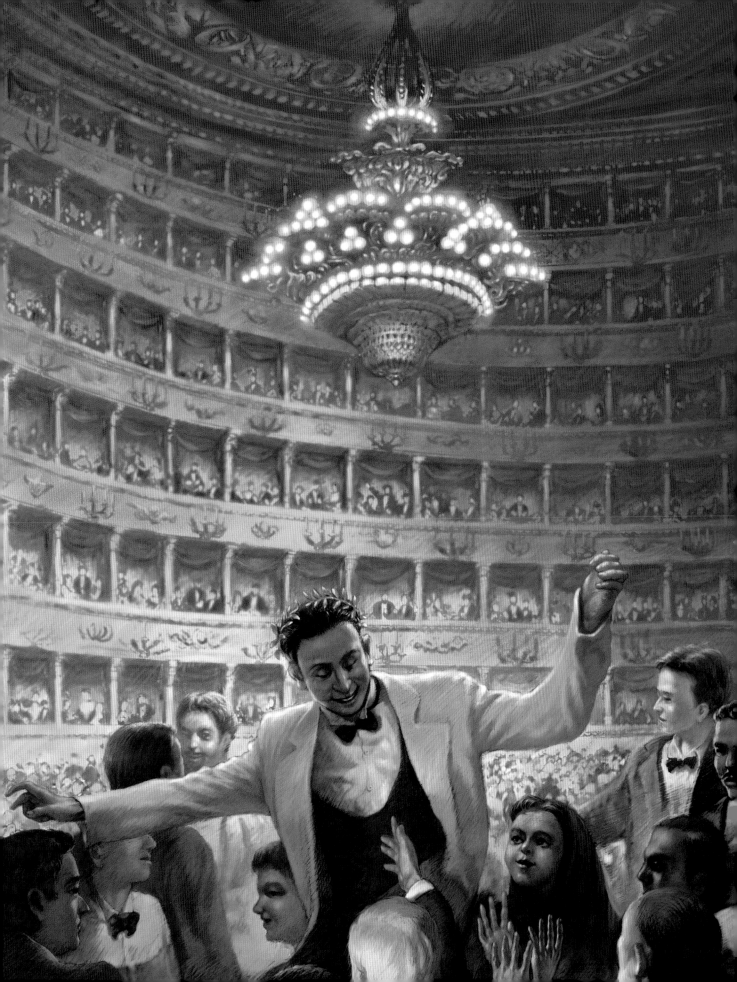

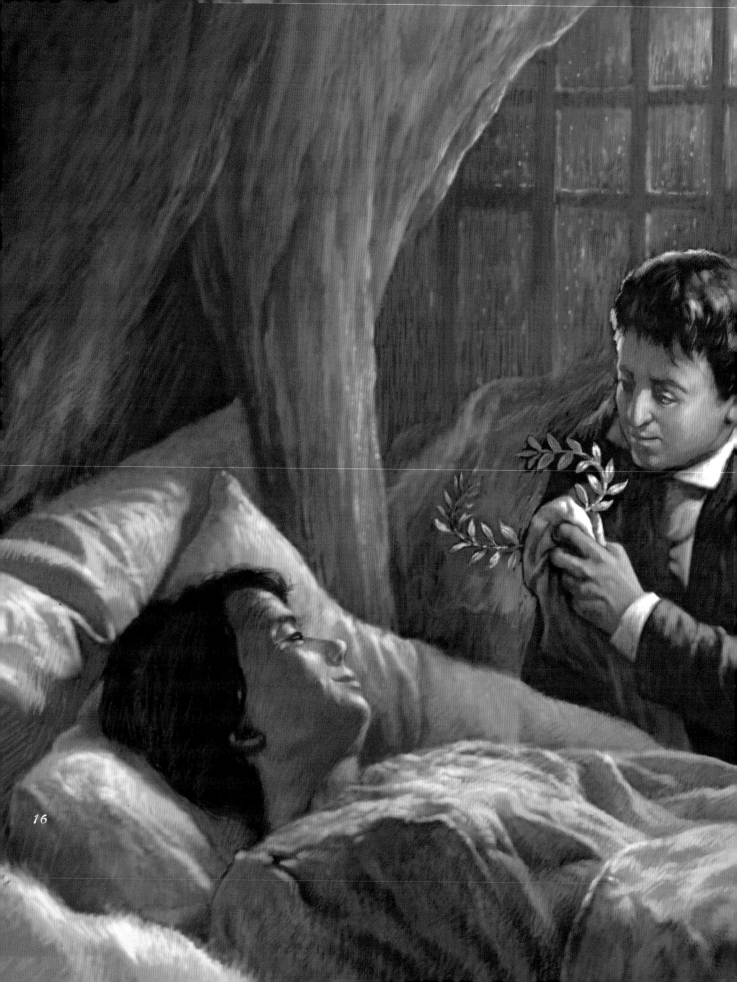

16

　　觀眾中有一位名氣很大的音樂出版商，名叫里科迪。他看出普契尼對歌劇的熱愛，和不凡的才華，立刻就和這位年輕作曲家簽下合作的約定。這時，普契尼已經畢業，又得到這麼好的工作合同，他恨不得插上翅膀飛回家鄉，親自告訴媽媽所有的好消息。

　　當普契尼回到家中，才發現媽媽已經病危了。聽到心愛兒子的低泣聲，媽媽竟然張開了眼睛，露出一個微弱的笑容，說道：「孩子，我聽說你的歌劇轟動了整個米蘭，我真為你感到驕傲！繼續努力吧，你一定會成為全世界最有名的歌劇作曲家！」普契尼的心都快要碎了，他急忙拿出帶回來的桂冠，輕輕戴在媽媽銀白色的頭髮上。如果沒有來自母愛的信心和力量，也許他早已變成遊蕩街頭的小混混了，哪裡會有今天的成就呢？媽媽去世後，普契尼拾起悲傷的心情，積極展開工作，發誓要寫出最動人的作品，來紀念媽媽。

　　我們都知道，歌劇是一種融合交響樂、戲劇、歌唱、舞臺和表演的綜合藝術。通常，一部歌劇的誕

生，作曲家需要從頭到尾的投入。首先要找到一個生動的故事，然後，再和劇作家緊密的合作，把故事改寫成歌唱劇本，並配上音樂和歌曲的旋律。歌劇作曲家就好像是一個大廚師，要把不同的材料放入鍋子中，再用巧妙的雙手，炒出一盤與眾不同，又香噴噴的菜來。

　　起初，普契尼常常會和里科迪爭得面紅耳赤，因為有些普契尼選上的故事，早就被人寫成歌劇，並且已經到處上演過了呢！里科迪認為他們需要有新的題材。可是，普契尼卻堅持自己的看法，他說：「相同的題材也可以有不同的表現方法，音樂應該是不斷的再創造，而不該只是像鸚鵡一樣，重複唱著同樣的調子。難道說，因為以前有人畫過聖母瑪利亞，以後就不准別人再畫她了嗎？」里科迪覺得普契尼年紀雖輕，卻很有見解，也就越來越喜愛他了。

　　普契尼的歌劇，都有一個非常感人的故事，和令人難忘的優美旋律。他尤其擅長譜寫「詠嘆調」，也就是讓劇中人物唱出抒發感情的歌曲。他還特別會描寫女人細膩敏感的心理，這與他從小就在媽媽及眾多姐姐的愛護和包圍中長大，有著很大的關係吧！

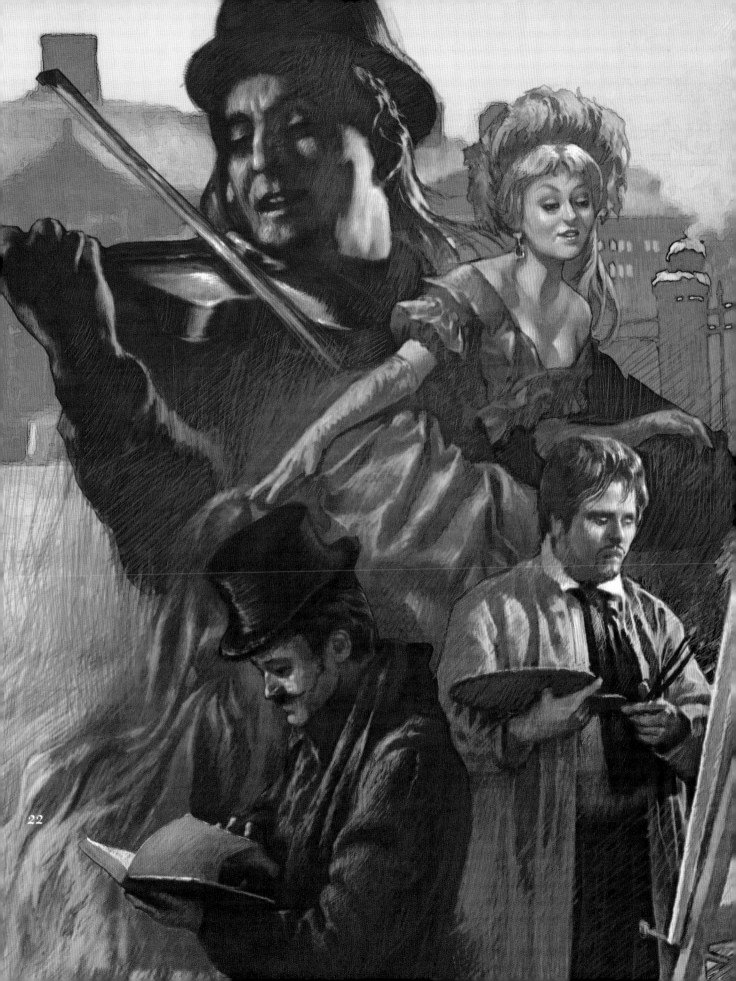

雙冰冷的小手，總是摀著嘴，不停的咳嗽。在認識魯道夫和他的朋友們後，熱烈的愛情和溫暖的友情，使得咪咪堅強起來，享受了一段短暫卻美好的生命。在咪咪病重時，穆賽達賣掉心愛的耳環，給咪咪買暖手的毛皮套，科林典當他僅有的一件外套，凍得發抖的跑出去為咪咪買藥、請醫生……，大家都捨不得咪咪離去，但是，咪咪已經病入膏肓了。最後，她躺在魯道夫的懷抱裡，望著圍繞在四周的朋友們，在那個充滿了愛的小閣樓裡，安詳的離開了人間。

當普契尼寫到咪咪去世的那一幕時，譜出來的曲調是那麼淒涼美麗，連他自己都深受感動，忍不住失聲痛哭了起來。普契尼的音樂，都是出自內心真誠的感受，難怪觀眾們也會跟著劇中人物的悲歡離合，一會兒笑呵呵，一會兒淚汪汪了。

這齣歌劇在世界各地不斷的演出，咪咪唱的《我的名字叫咪咪》、魯道夫唱的《妳那冰冷的小手》和穆賽達唱的《當我走在大街上》，都已成為不朽的名曲。《波西米亞人》於 1896 年在義大利第一次上演時，由著名指揮家托斯卡尼尼，擔任樂團指揮。托斯卡尼尼雖然才高氣傲，卻很佩服普契尼的才華，他倆英雄惜英雄，後來成為終生的好朋友。

# 咪咪和她冰冷的小手

　　19世紀後期，歌劇界流行一種「寫實主義」的風格，那就是說，劇情內容要接近人們真實的生活。有一天，普契尼看到一本法國小說，書中述說在巴黎的拉丁區內，住著一群熱愛人生的藝術家，他們雖然很貧窮，卻過著歡樂浪漫的日子。普契尼覺得這樣很像他在米蘭求學時，每天吃炒豆子的那段時光。於是他決定把這個故事，加上自己親身的經歷，改編成歌劇《波希米亞人》。

　　這個歌劇描寫出年輕人的喜怒哀樂。詩人魯道夫、畫家馬切洛、哲學家科林以及音樂家蕭納德，四人同住在一個破舊的小閣樓裡。他們生活很清苦，吃飯總是有一頓沒一頓的，也沒有錢買木柴取暖。但是他們彼此友愛，互相照顧，日子過得輕鬆愉快。馬切洛有一個脾氣熱辣辣的女朋友，名字叫穆賽達，她很會唱歌，有她在的地方，總是熱熱鬧鬧。後來多情的魯道夫愛上了鄰居少女露琪亞，她是一個孤苦伶仃的繡花女工，不知道為什麼，大家都叫她「咪咪」，也許是因為她純潔溫柔的個性，和有一對像貓咪一樣的大眼睛吧？可惜咪咪的身體非常衰弱，一

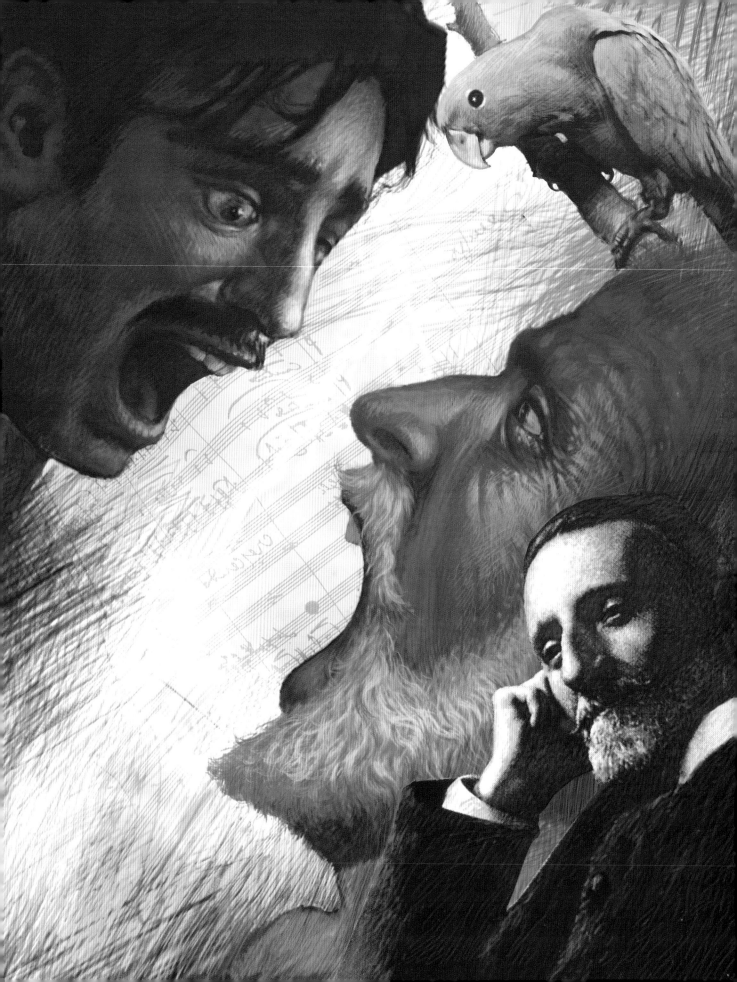

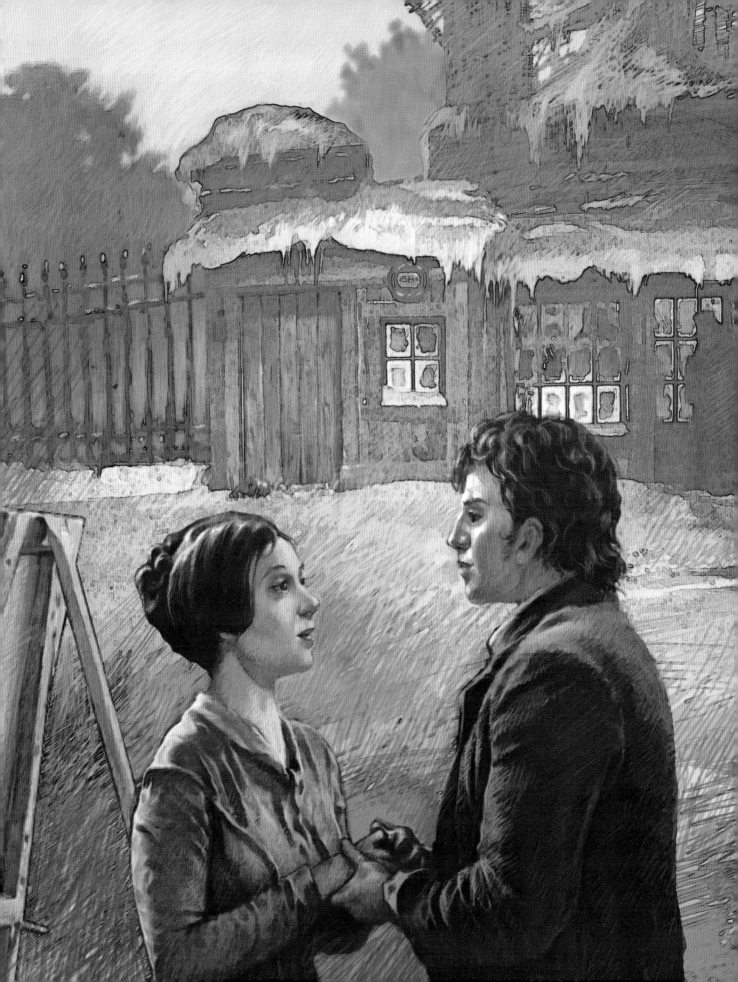

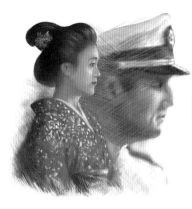

# 蝴蝶希望有美好的一天

東方藝術在19世紀的後期，漸漸傳入西方，啟發了許多畫家、文學家、劇作家以及音樂家的創作靈感。有一次，普契尼去倫敦旅行時，觀賞了一場舞臺劇，內容是描述一位美國軍官和日本少女的戀愛故事。他幻想著，如果能夠加入有櫻花、有日本庭院的舞臺背景，再配上帶有日本旋律的音樂，一定會讓人耳目一新！於是，著名歌劇《蝴蝶夫人》就誕生了。

歌劇中描寫美國海軍軍官平克頓，隨著軍艦來到日本長崎港口。他愛上一位純真可愛的日本少女，名叫蝴蝶，兩人快樂的結婚了。不久，平克頓被調回美國，蝴蝶相信丈夫一定很快就會歸來。她時常爬上小山丘，望著遠方，希望平克頓的軍艦會出現在海面上，那將會是蝴蝶生命中最美好的一天！三年過去了，平克頓終於回到日本，卻帶來一位美國的新婚夫人。蝴蝶傷心極了，但是為了愛，她願意犧牲自己的生命，來成全平克頓和新婚夫人的幸福。

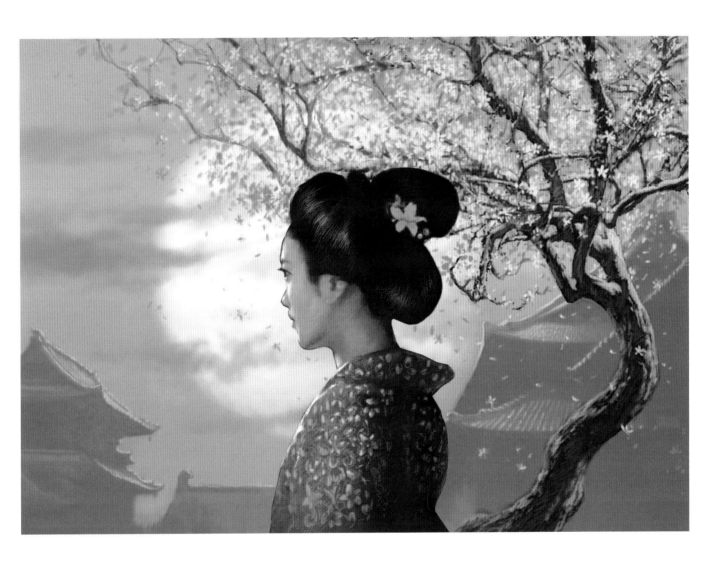

　　認真的普契尼，特別請住在日本的朋友錄下一些日本歌謠，寄給他當譜曲的參考。他為《蝴蝶夫人》所寫的音樂，非常哀怨動人。尤其是蝴蝶唱的《美好的一天》，即使是鐵石心腸的人，聽了也會心酸落淚！

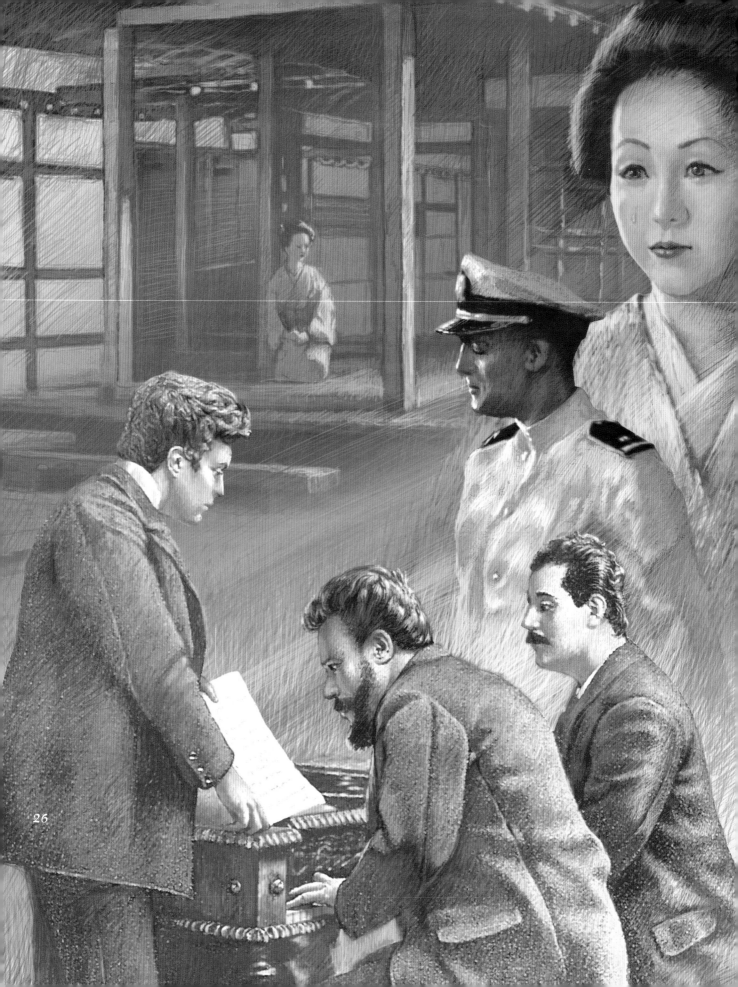

　　但是萬萬沒有想到，當《蝴蝶夫人》於1904年，在米蘭史卡拉劇院首演時，卻非常失敗。也許是保守的觀眾不習慣東方色彩濃厚的故事？也許是幽怨的曲調拖得太長？也許是掛在舞臺上的鳥籠引起愛護動物人士的不滿？總而言之，臺下一片混亂，噓聲、口哨聲、喝倒采聲，把站在臺上的女主角嚇得大哭不止。普契尼在驚愕中，憤怒的收拾起樂譜，悲傷的離開了劇院。擔任指揮的托斯卡尼尼急忙追趕上來，安慰他說：「好朋友，別氣餒！讓我們來檢討一下，商量如何改進吧！」

　　於是，兩個好朋友就認真的動腦筋思考了起來。他們盡量把故事進行的速度，還有音樂的節奏變得緊湊，又參考了許多的資料，讓劇中東方的人物和佈景變得逼真。經過細心修改後的《蝴蝶夫人》，果然大受人們喜愛，各地的大劇院都爭相上演。普契尼媽媽的預言終於應驗了，他已成為國際知名的歌劇作曲家。又因為他一表人才的長相，還有人稱他為「歌劇皇帝」呢！

普契尼

27

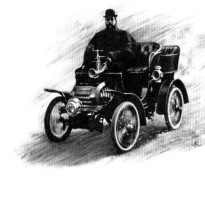

# 貪玩的天才

　　普契尼的成功，和他的出版商里科迪有著密切的關係。年紀較長的里科迪，一直像兄長一樣的愛護和督促著這位歌劇奇才。在普契尼還未成名之前，里科迪就對他充滿了信心，並給他一份固定收入，好讓他安心工作。等到普契尼出了名，他的歌劇不但在全世界演出，並且場場爆滿，里科迪和普契尼都因此變得非常富有。

　　出了名又有了錢，普契尼貪玩、懶散和愛做白日夢的個性，又開始流露出來了。還記得那個他曾經去追趕鴨子的小湖嗎？他在那湖邊買下一棟別墅，並告訴里科迪，那裡寧靜的氣氛，可以激發想像力。其實，他是想無拘無束的在湖中蕩船和獵鴨子玩兒呢！

在別墅旁邊，他加蓋了一間小屋，門上掛著一塊木牌──「藝術家俱樂部」，在裡面招待好朋友，和附近村民，大家在一起，自由自在的唱歌彈琴，喝酒作樂。

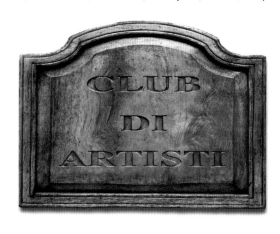

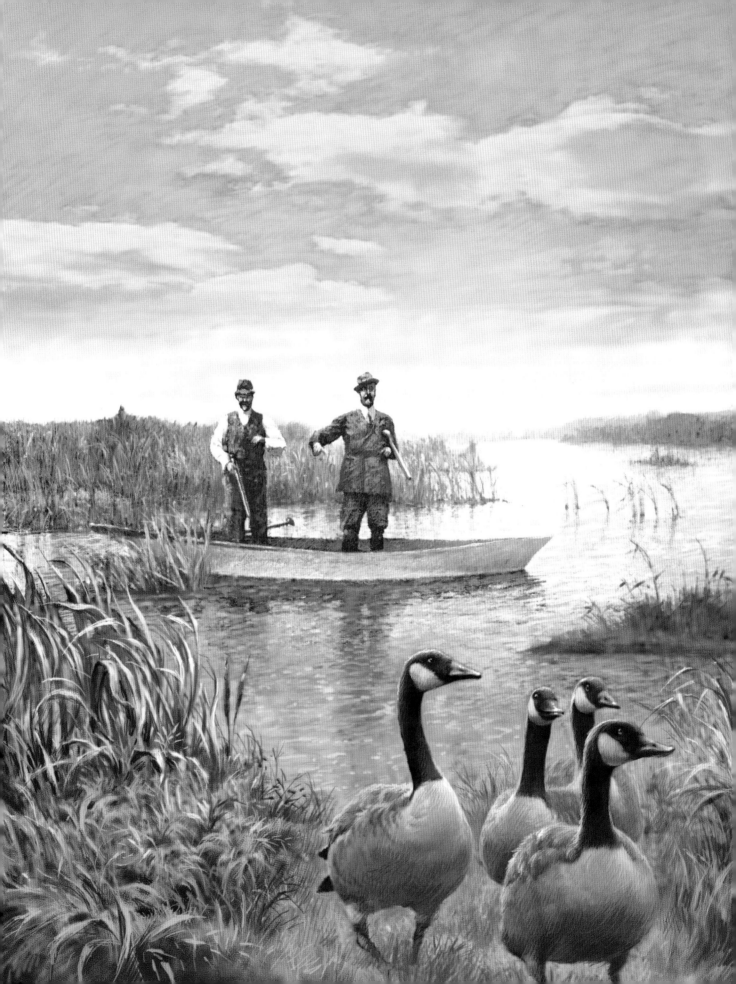

愛玩的普契尼，對當時新發明的汽車和汽艇，也有著無比的興趣與好奇。那時候開汽車可真是不容易，首先要穿上駕駛衣，頭上還要戴著像防毒面具一樣的罩子，然後坐進沒有遮篷的車子裡，費盡九牛二虎之力，才能發動引擎和轉動方向盤，等到車身開始發抖，車尾又一直冒黑煙時，就得趕緊向前開動。普契尼覺得刺激又過癮，一口氣買了好幾輛這種昂貴的老爺車。後來不小心出過一次嚴重的車禍，雖然沒有減少他愛玩車的興趣，但他的注意力，卻因此轉移到可以在水上飛駛的汽艇了。

據說，普契尼擁有的汽艇，多到可以組成一個船隊！他還為每艘汽艇取名，如「咪咪號」、「蝴蝶號」等等。提起他愛買汽艇的事，還有一段被大家傳誦的故事呢。

那時，普契尼的歌劇不斷的在世界各大城市演出，而他也經常被邀請去參加首演典禮。「歌劇皇帝」的盛名，加上那兩撇神氣的小鬍子，剪裁合適的義大利西服，和翩翩的紳士風度，使得各處愛慕他的歌劇迷都瘋狂了。當他走在街上時，總有許多人跟在後面，想找機會親近他。有一次，普契尼在美國紐約遊覽的時候，看中了一艘最新式的汽艇，但價錢實在太貴啦！正在猶豫不決的時候，有一位穿著體面的男士走上前來，懇切的要求普契尼為他寫下《波西米亞人》中最

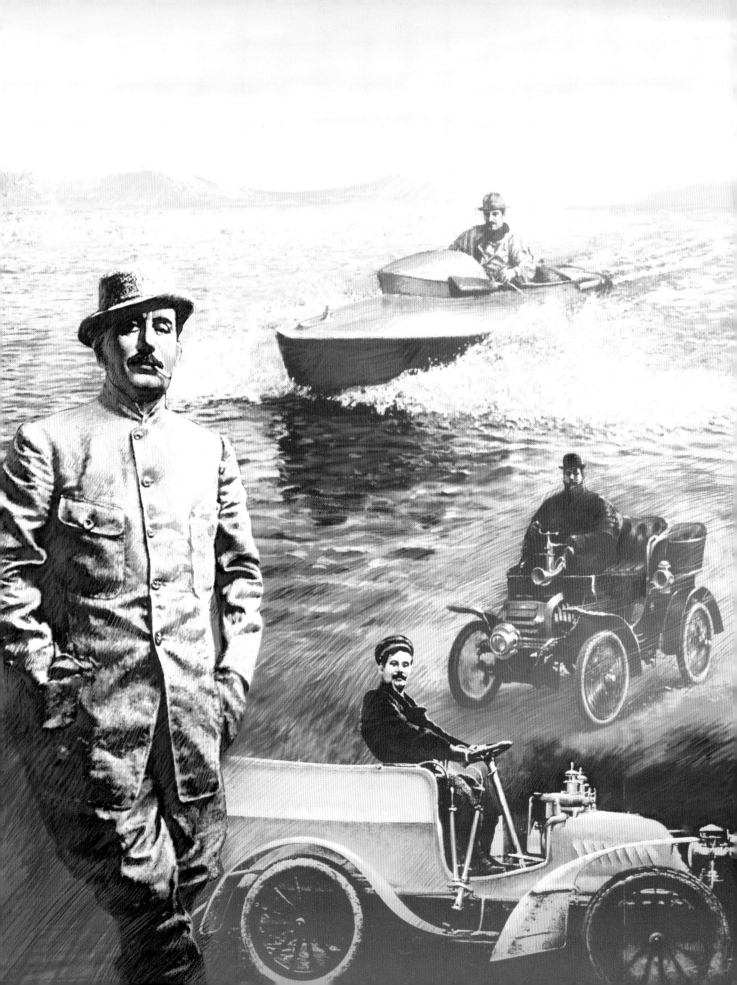

　　有名的幾小節樂譜，並附親筆簽名。然後這位男士恭敬的遞上一張支票做為酬謝。普契尼打開支票一看，可樂壞了！那數目大到可以讓他馬上就買下汽艇，再以最快的方式運回義大利，都還有剩餘的錢呢！

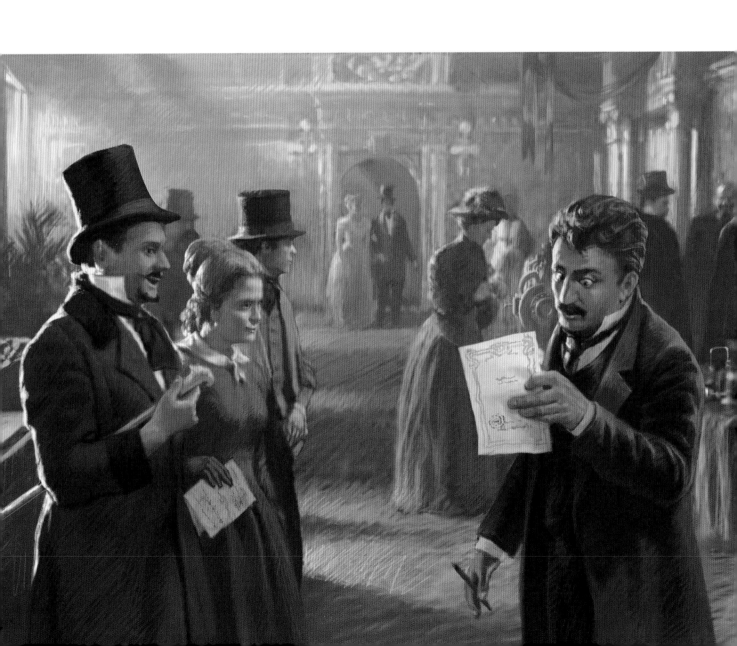

　　里科迪認為像普契尼這樣的天才，應該多創造一些偉大的作品，而不要把時間全部花在玩樂上。他說服了普契尼，暫時搬到市區公寓中專心工作。那裡的人們聽說大名鼎鼎的音樂家要來住，都受寵若驚。鄰居們還特別在普契尼住的公寓前，鋪上厚厚的一層稻草，當馬車通過時，就不會有達達的馬蹄聲來吵擾他作曲了。

# 茉莉花譜出杜蘭朵

　　普契尼坐在公寓舒適的皮沙發中，一邊抽著煙斗，一邊絞盡腦汁尋找下一部歌劇的靈感。忽然他看到茶几上，有一個鑲著珍珠貝殼的音樂盒。他好奇的打開盒蓋，一陣歌聲傳了出來：

好一朵美麗的茉莉花
好一朵美麗的茉莉花
芬芳美麗滿枝椏
又香又白人人誇
讓我來將你摘下
送給別人家
茉莉花　茉莉花

　　他不懂中文歌詞，卻陶醉在那優雅清新的旋律中。他幻想著——

在古老的中國，有一位美麗的公主，名叫「杜蘭朵」。她的祖先曾經受到外國人殘忍的欺侮，因此她對異族充滿仇恨。杜蘭朵的美貌吸引了許多外國王子前來求婚，她卻冷酷無情的出了三個謎語，只有能全部猜中的王子，才夠資格娶她，猜不中的就得被砍頭。但是謎語實在太難了，一連十幾個王子都被砍了頭。

後來有一位英俊聰明的王子，他從很遠的地方來到北京城，偶然間看到美如天仙的杜蘭朵，立刻就愛上了這位冷冰冰的公主，也要去報名猜謎，竟然三個謎題都被他猜中了。公主又驚又怒的想要反悔，王子便說：

「這樣吧，因為我對妳的愛，我願意給妳一個機會，在天亮前，如果猜出我的名字，就可以砍我的頭，不然，妳就要嫁給我。」公主惱火了，下令全北京城的老百姓都不准睡覺，一定要在天亮前查出陌生王子的名字，否則大家都要被處死。

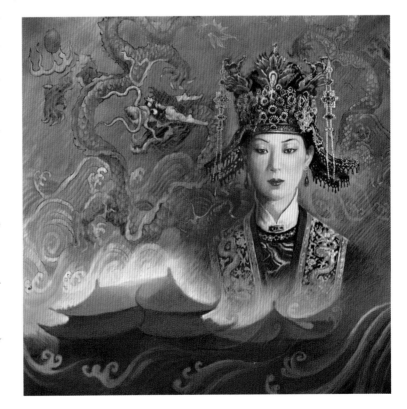

衛兵把王子的隨身婢女「柳兒」捉到公主面前，用嚴刑逼打，硬是要她說出王子的姓名。柳兒對公主說：「只有我知道王子的名字，但是我不會說出來的。」她忽然轉身，抽出衛兵的長劍刺向自己，以死來表明她對王子的忠心和愛慕。全北京城的老百姓都難過得流下了眼淚，哀嘆的為柳兒送葬。這時，王子扯下了公主的面紗，悲痛的說：「我不願看見更多的鮮血為我而流，讓我告訴妳吧，我的名字叫作──卡拉夫，妳可以砍我的頭了。」公主看到發生在眼前的一切，才知道原來人間的愛比仇恨更有力量，她冰冷的心漸漸被融化了。

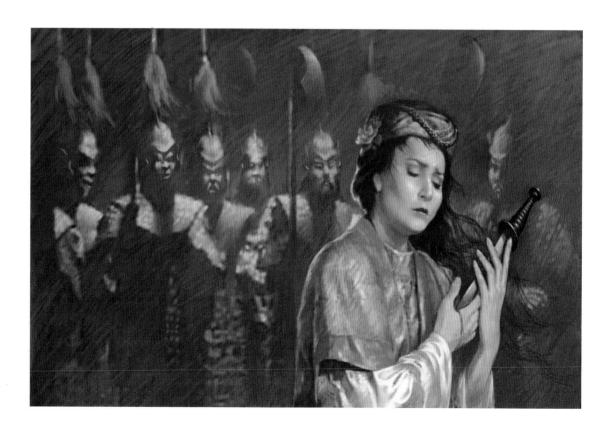

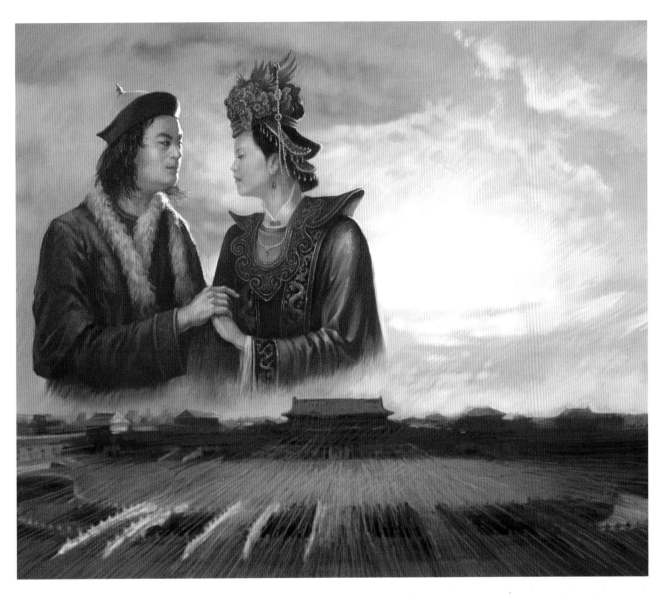

　　當太陽升起時，杜蘭朵牽著王子的手，在所有人的面前，高聲的說：「我知道他的名字了，那就是──愛！」北京城的老百姓齊聲歡呼：「啊！太陽！生命！永恆！愛化解了仇恨，愛是全世界的光明！」

# 大師放下了他的筆

　　這麼美好的故事，普契尼卻無法完成譜曲，因為他抽煙過度，而患了不治的喉癌。當托斯卡尼尼聽到這個壞消息時，急忙趕去探望病中的老友。普契尼無力的躺在床上，手中握著凌亂的手稿，含著眼淚，沙啞的對托斯卡尼尼說：「好朋友，請你不要忘記我的杜蘭朵。」

　　1924年11月29日，當涼颼颼的秋風吹起時，普契尼就在比利時的布魯塞爾與世長辭了。托斯卡尼尼沒有忘記老朋友的托付，他親自督促作曲家阿法諾寫完《杜蘭朵》未完成的部分。1926年4月25日，歌劇《杜蘭朵》終於在米蘭的史卡拉大劇院，第一次與觀眾們見面了。那晚，當托斯卡尼尼指揮到老百姓為柳兒送葬的最後一小節樂曲時，他哀傷的放下

了指揮棒，轉身面對大廳中鴉雀無聲的觀眾們，低聲卻清楚的說道：「今晚的演奏就到此為止，因為在這裡，大師放下了他的筆。」

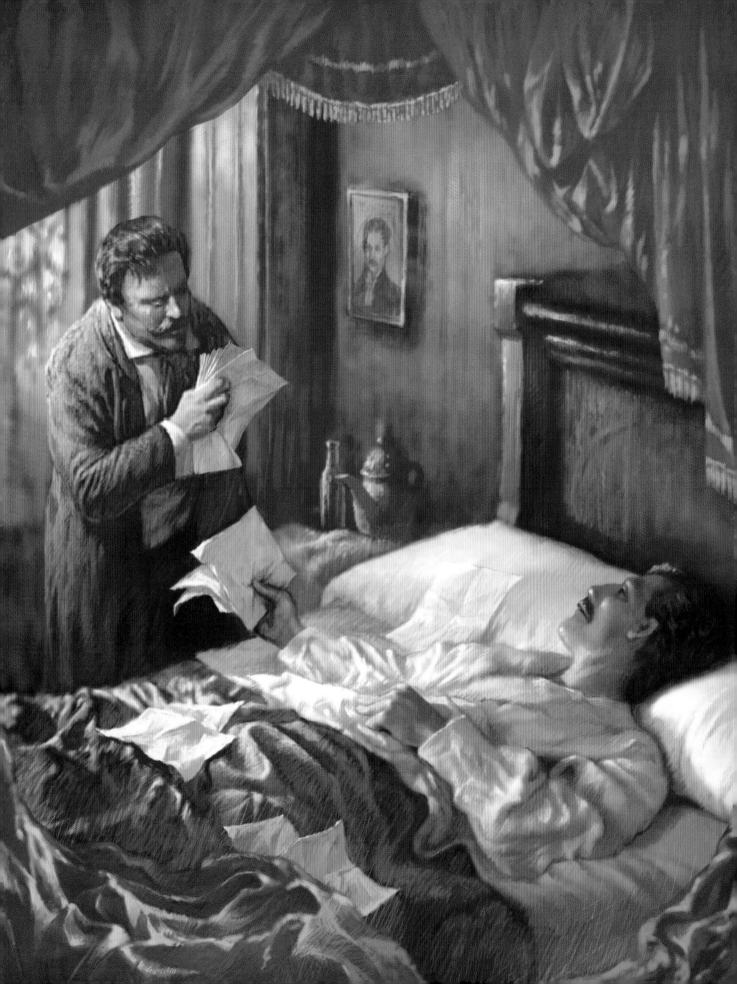

# Giacomo Puccini

## 普契尼

# 普契尼小檔案

**1858年** 12月22日，出生於義大利盧卡鎮的一個音樂世家中。

**1864年** 6歲時，父親過世。

**1872年** 14歲開始，經常擔任教堂風琴師的工作。

**1876年** 18歲那年，曾徒步到19公里以外的比薩城，觀看歌劇《阿依達》，深受感動，並立志成為一位歌劇作曲家。

**1880年** 進入有名的米蘭音樂學院就讀。

**1884年** 5月31日，第一部作品《薇麗》（或稱為《群妖圍舞》）在米蘭首演，大獲成功。7月，慈母去世。

**1893年** 在歌劇出版商里科迪的鼓勵下，完成《曼儂‧蕾絲克》。

**1896年** 2月1日，《波希米亞人》（或稱為《藝術家的生涯》）首演，由托斯卡尼尼擔任樂團指揮，二人從此成為終身好友。

**1900年** 1月14日，《托絲卡》首演。

**1904年** 2月17日，《蝴蝶夫人》首演。同年與家鄉女友愛薇拉結婚。

**1910年** 應美國邀請，完成《西部女郎》。12月10日，在紐約首演。

**1920年** 開始創作《杜蘭朵》。

**1924年** 11月29日，病逝於布魯塞爾，留下未完成的作品《杜蘭朵》。

**1926年** 《杜蘭朵》由阿法諾補寫完成。4月25日，在米蘭史卡拉大劇院首演，由托斯卡尼尼擔任樂團指揮。

# 普契尼寫真篇

▼ 普契尼的鋼琴。

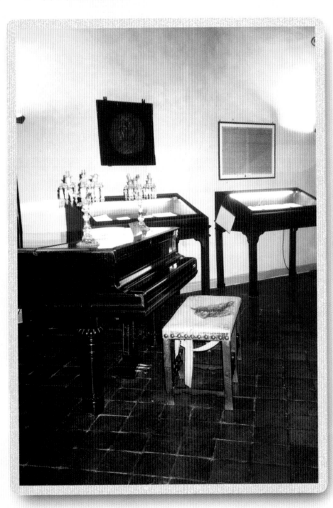

▼ 歌劇《蝴蝶夫人》手稿。

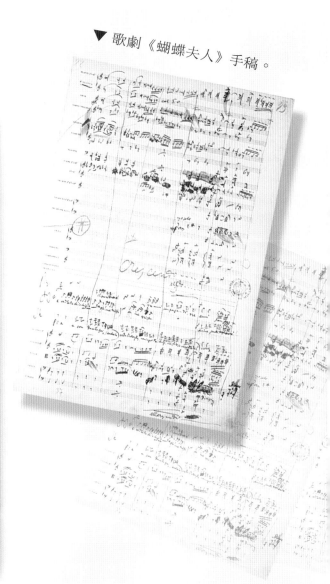

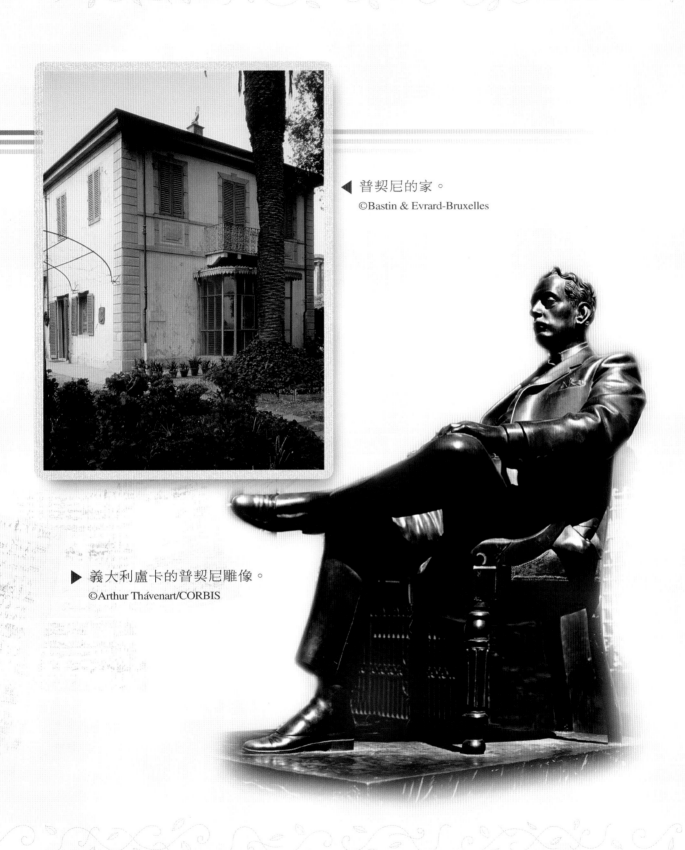

◀ 普契尼的家。
©Bastin & Evrard-Bruxelles

▶ 義大利盧卡的普契尼雕像。
©Arthur Thávenart/CORBIS

## 寫書的人

### 張燕風

　　和每個孩子一樣，小時侯曾經想過，長大了以後要做什麼？有許多職業聽起來很辛苦又枯燥無味，好像當音樂家比較有意思。玩玩樂器、唱唱歌，既能自我發揮，又能讓別人感到快樂。

　　可惜，她練琴沒耐性，歌喉又不好，沒當成音樂家。從北一女、政大畢業後，就去美國約翰霍普金斯大學，唸那個有點「枯燥」的數理統計學，然後又在美國高科技公司，很「辛苦」的工作了二十幾個年頭。

　　好運終於來了，現在她可以用筆，來為孩子們講述音樂家的故事，她覺得那比自己當音樂家，還要有「意思」。怪不得，當她寫這本書時，總是一邊寫，一邊興高采烈的，哼唱著那首歌劇名曲《美好的一天》。

　　她也曾經為孩子們寫過一本與藝術家有關的書，那就是在2001年，由三民書局出版的《永遠的漂亮寶貝 —— 小巨人羅特列克》。

## 畫畫的人

### 吳健豐

　　念小學時因喜歡塗鴉，幾乎所有課本都畫滿小圖，老師大概是看不下去了，於是送他一本素描簿和一盒蠟筆，從此就與畫畫分不開了。

　　除了畫圖之外，也從事過卡通背景繪製、室內設計、建築工程等工作。但仍然無法忘情他對畫圖的熱愛，於是在「朋友的鼓勵」這個藉口下，又重拾畫筆了。

兒童文學叢書

# 音樂家系列

## 沒有音樂的世界，我們失去的是夢想和希望……

每一個跳動音符的背後，到底隱藏了什麼樣的淚水和歡笑？
且看十位音樂大師，如何譜出心裡的風景……

ET的第一次接觸——巴哈的音樂　　　　　　　　王明心／著◆郭文祥／繪

吹奏魔笛的天使——音樂神童莫札特　　　　　　張純瑛／著◆沈苑苑／繪

永不屈服的巨人——樂聖貝多芬　　　　　　　　邱秀文／著◆陳澤新／繪

愛唱歌的小蘑菇——歌曲大王舒伯特　　　　　　李寬宏／著◆倪　靖／繪

遠離祖國的波蘭孤兒——鋼琴詩人蕭邦　　　　　孫　禹／著◆張春英／繪

義大利之聲——歌劇英雄威爾第　　　　　　　　馬筱華／著◆王建國／繪

那藍色的、圓圓的雨滴　　　　　　　　　　　　韓　秀／著◆王　平／繪

　——華爾滋國王小約翰‧史特勞斯

讓天鵝跳芭蕾舞——最最俄國的柴可夫斯基　　　陳永秀／著◆翔　子／繪

再見，新世界——愛故鄉的德弗乍克　　　　　　程明琤／著◆朱正明／繪

咪咪蝴蝶茉莉花——用歌劇訴說愛的普契尼　　　張燕風／著◆吳健豐／繪

由知名作家簡宛女士主編，邀集海內外傑出作家與音樂
工作者共同執筆。平易流暢的文字，活潑生動的插畫，
帶領小讀者們與音樂大師一同悲喜，靜靜聆聽……

# 兒童文學叢書

# 小詩人系列

榮獲新聞局第十六、十七、十八、十九、二十次
中小學生優良課外讀物推介
「好書大家讀」活動推薦好書暨
1997年、2000年最佳少年兒童讀物